荣宝斋书法集字系列丛书

篆书集古典名句

主编／邹 方程

荣宝斋出版社
北京

图书在版编目（CIP）数据

篆书集古典名句 / 邹方程主编. －北京:荣宝斋出版社，2022.12

（荣宝斋书法集字系列丛书）

ISBN 978-7-5003-2482-9

Ⅰ．①篆… Ⅱ．①邹… Ⅲ．①篆书－法帖－中国－古代 Ⅳ．①J292.31

中国版本图书馆CIP数据核字(2022)第191511号

主　　编：邹方程
责任编辑：高承勇
校　　对：王桂荷
装帧设计：执一设计工作室
责任印制：王丽清　毕景滨

ZHUANSHU JI GUDIAN MINGJU

篆书集古典名句

出版发行：荣宝斋出版社
地　　址：北京市西城区琉璃厂西街19号
邮政编码：100052
制　　版：北京兴裕时尚印刷有限公司
印　　刷：北京海天网联彩色印刷服务有限公司
开　　本：889mm×1194mm　1/32
印　　张：3.25
版　　次：2022年12月第1版
印　　次：2022年12月第1次印刷
印　　数：0001-2000

ISBN 978-7-5003-2482-9　　定　价：36.00元

出版前言

在书法学习过程中，集字是从临摹到创作的一个关键性过渡环节。从临摹的角度而言，需要『察之者尚精，拟之者贵似』，并将看到的、模拟到的书法要素精确记忆，乃至熟练运用到创作中去。对于创作而言，把由反复临摹而形成的技术积累在创作中加以化用，需要经过长时间的揣摩和训练，而集字创作即是这样一种行之有效的方法。

本书的集字对象是邓石如，邓石如为清代碑学书家巨擘，擅长四体书，其书法艺术是我国书法史上一座杰出的丰碑。尤其篆书成就在于小篆，以李斯、李阳冰为师，结体略长，却富有创造性地将隶书笔法糅合其中，大胆地用长锋软毫，提按起伏，大大丰富了篆书的用笔，特别是晚年的篆书，线条圆涩厚重，雄浑苍茫，臻于化境，开创了清人篆书的典型，对篆书一艺的发展作出不朽贡献。本书的集字内容选取以中华优秀传统文化所倡导的价值追求、做人之道、道德精神、君子人格等方面的古代典籍、经典名句，给人以思想启迪、精神激荡。读者既可以直接临摹，以提高驾驭笔墨的综合能力，又可将之作为一种全新面貌的法帖进行欣赏，欣赏古代经典碑帖的书法的艺术之美。更重要的是可以从中汲取丰富营养，进一步领会中华优秀传统文化之真谛。

本书属于《荣宝斋书法集字系列丛书》中的一种，在编辑过程中，校对、修改十余稿。以此献给给广大读者，在给予读者方便的同时，如对读者探索不同风格亦能有所裨益，则善莫大焉，幸莫大焉。

目录

◎ 荣宝斋书法集字系列丛书

篆书集古典名句

知之者不如好之者，好之者不如乐之者。

——《论语·雍也》

知
止
者
不

知
好
之
者

知
好
之
者
止
者
不

知
乐
之
者
止
者

文变染乎世情，兴废系乎时序。

——〔南朝·梁〕刘勰《文心雕龙·时序》

文變染乎世情

興廢系乎時序

不积跬步，无以至千里；不积小流，无以成江海。

——〔战国〕荀子《荀子·劝学》

不積跬步
無以至千
里不積小
流無以成
江海

——〔唐〕杜荀鹤《题弟侄书堂》

篆书集古典名句

——〔南宋〕陆游《冬夜读书示子聿》

纸上得来终觉浅

绝知此事要躬行

博學之審問之慎思之明辨之

學如弓
弩才如
箭鏃

与人不求备，检身若不及。

——〔上古时代〕《尚书·商书·伊训》

荣宝斋书法集字系列丛书

祸莫大于不知足，咎莫大于欲得。

——〔春秋〕老子《老子·第四十六章》

禍莫大於不知足
咎莫大于欲得

从善如登，从恶如崩。

——〔春秋〕左丘明《国语·周语下》

從善如登

從惡如崩

見善如不見不善如探湯

吾日三省吾身。

——《论语·学而》

18

见贤思齐焉，见不贤而内自省也。

——《论语·里仁》

観于明鏡，則瑕疵不滞于躯；听于直言，則過行不累乎身。

——〔东汉〕王粲《仿连球》

觀于明鏡則瑕疵不滯於聽於直言則過行不累於身

非淡泊臔叱卹志
兆窗静霖叽丝遠

同心而共济

终始如一此

君子之朋也

——〔春秋至秦汉〕《礼记·中庸》

莫见乎隐

莫显乎微

故君子慎其独也

功崇惟志，业广惟勤。

——〔上古时代〕《尚书·周书·周官》

一勤天下无难事。

——〔清〕钱德苍《解人颐·勤懒歌》

一勤天下无难事

（篆书字样）

大厦之成，非一木之材也；大海之阔，非一流之归也。

——〔明〕冯梦龙《东周列国志·第十六回》

篆书集古典名句

图难于其易，为大于其细。天下难事，必作于易，；天下大事，必作于细。

——〔春秋〕老子《老子·第六十三章》

圖難于其易爲大于其
細而下難事必作于易
天下大事必作于細

慎易以避难，敬细以远大。——〔战国〕韩非子《韩非子·喻老》

篆书集古典名句

物有甘苦，尝之者识；道有夷险，履之者知。

——〔明〕刘基《拟连珠》

荣宝斋书法集字系列丛书

耳闻之不如目见之，目见之不如足践之。

——〔西汉〕刘向《说苑·政理》

篆书集古典名句

不受虚言，不听浮术，不采华名，不兴伪事。

——〔东汉〕荀说《申鉴·俗嫌》

不受虚言不听浮术不采华名不兴伪事

吾生也有涯，而知也无涯。

——〔战国〕庄子《庄子·养生主》

吾

生

也

有

涯

而

知

也

无

涯

腹有诗书气自华。

——〔北宋〕苏轼《和董传留别》

昨夜西风凋碧树，独上高楼，望尽天涯路。衣带渐宽终不悔，为伊消得人憔悴。众里寻他千百度，蓦然回首，那人却在灯火阑珊处。

——王国维《人间词话》

乐民之乐者，民亦乐其乐；忧民之忧者，民亦忧其忧。

——〔战国〕孟子《孟子·梁惠王下》

安得广厦千万间，大庇天下寒士俱欢颜。

——〔唐〕杜甫《茅屋为秋风所破歌》

安得广厦千万间，庇而天下寒士俱欢颜

審大小而圖之酌緩急而布之連上下而通之衡内外而施之

審度時宜，慮定而動，天下無不可爲之事。

——〔明〕張居正《答宣大巡撫吳環洲策黃酋》

審度時宜而不下霖不可象止事

临大事而不乱故常

取法于上，仅得为中；取法于中，故为其下。

——〔唐〕李世民《帝范》

取灋於上僅得爲中故爲其下

人之忠也，犹鱼之有渊。————〔三国·蜀汉〕诸葛亮《兵要》

廉不言贫，勤不道苦。

——古格言联（河南内乡县衙楹联）

廉不言贫

勤不道苦

慧者心辩而不繁说，多力而不伐功，此以名誉扬天下。

——〔春秋战国之际〕墨子《墨子·修身》

慧者心辩而不繁
多力而不伐功
此以名誉扬而下

静而后能安，安而后能虑，虑而后能得。

——〔春秋至秦汉〕《礼记·大学》

宰相必起于州部，猛将必发于卒伍。

——〔战国〕韩非子《韩非子·显学》

宰相必起于州部猛将必发于卒伍

千人之诺诺，不如一士之谔谔。

——〔西汉〕司马迁《史记·商君列传第八》

不人业諾諾不

知一士业諤諤

荣宝斋书法集字系列丛书

不业短不知人

业尚不知人

短不知人

则不可以用人不可

识敬人

我劝天公重抖擞

不拘一格降人才

骏马能历险，力田不如牛。坚车能载重，渡河不如舟。

——〔清〕顾嗣协《杂兴》

计利当计天下利。

——于右任题赠蒋经国对联

浩渺行无极，扬帆但信风。

——〔唐〕尚颜《送朴山人归新罗》

一艸獨发不是昔

百茻會发昔満圜

一花独放不是春，百花齐放春满园。

——〔明清〕《古今贤文》

物之不齐，物之情也。

——〔战国〕孟子《孟子·滕文公上》

若以水济水，谁能食之？若琴瑟之专壹，谁能听之？

——〔春秋〕左丘明《左传·昭公二十年》

若以水济水谁能食之若
琴瑟之专壹谁能听之

万物并育而不相害，道并行而不相悖。

——〔春秋至秦汉〕《礼记·中庸》

己所不欲，勿施于人。——《论语·卫灵公》

荣宝斋书法集字系列丛书

既以为人，己愈有；既以与人，己愈多。

——〔春秋〕老子《老子·第八十一章》

畏 求 肖 墨 同 求 肖 糈

——〔春秋至两汉〕《黄帝内经·素问·阴阳应象大论篇》

橘生淮南则为橘，生于淮北则为枳，叶徒相似，其实味不同。所以然者何？水土异也。

——〔战国至秦〕《晏子春秋·内篇·杂下》

橘生淮南则为橘生
淮水则为枳叶徒
相似其实味不同所
以然者何水土异也

山積而高

澤積而長

明者因时而变，知者随事而制。

——〔西汉〕桓宽《盐铁论·忧边第十二》

窮則獨善其身達則兼善而下

祸患常积于忽微，而智勇多困于所溺。

——〔北宋〕欧阳修《新五代史·伶官传第二十五》

祸患常积于忽微
而智勇多困
于所溺

善禁者，先禁其身而后人。
——〔东汉〕荀悦《申鉴·政体》

公生明，廉生威。

——〔明〕年富《官箴》刻石

篆书集古典名句

险则约，约则百善俱兴；侈则肆，肆则百恶俱纵。

——〔清〕金缨《格言联璧·持躬》

俭则约，约则百善俱兴；侈则肆，肆则百恶俱纵。

奢靡之始，危亡之渐。

——〔北宋〕欧阳修、宋祁等《新唐书·列传第三十·褚遂良》

奢靡之始危亡之渐

物必先腐而後虫生

歷覽肯賢國與家
成由勤儉敗由奢

誠欲正朝廷以正
百官當以激濁揚
清為第一要義

地位清高，日月每从肩上过；门庭开豁，江山常在掌中看。

——〔南宋〕朱熹题白云岩书院对联

地位清高日月每从肩上過門庭開豁江山常在掌中看

禁微则易，救末者难。

——〔南朝·宋〕范晔《后汉书·桓荣丁鸿列传第二十七》

禁微则易救末皆難

位卑未敢忘忧国。

——〔南宋〕陆游《病起书怀》

國憂忘敢未卑位

篆书集古典名句

千磨万击还坚劲，任尔东西南北风。

——〔清〕郑燮《竹石》

千磨萬擊還堅劲

任爾東西南北風

志之所趋，无远勿届，穷山距海，不能限也。志之所向，无坚不入，锐兵精甲，不能御也。

——〔清〕金缨《格言联璧·学问》

志业所趋易届窜山距海不能限也志业所向无坚不入锐兵精甲不能御也

石可破也，而不可夺坚，丹可磨也，而不可夺赤。 ——〔战国〕吕不韦及门客《吕氏春秋·诚廉》

石可破也不可夺坚丹可磨也不可夺赤

苟利国家生死以，岂因祸福避趋之？

——〔清〕林则徐《赴戍登程口占示家人》

篆书集古典名句

天行健，君子以自强不息。
——〔殷周至秦汉〕《周易·乾卦》

不息　自強　君子　天行

富贵不能淫，贫贱不能移，威武不能屈。

——〔战国〕孟子《孟子·滕文公下》

富貴不能淫
涇貧賤不
能柗威武
能屈

雄关漫道真如铁。人间正道是沧桑。长风破浪会有时。

军占领南京》〔唐〕李白《行路难》

——毛泽东《忆秦娥·娄山关》《七律·人民解放

苟日新，日日新，又日新。
——〔春秋至秦汉〕《礼记·大学》

篆书集古典名句

不日新當新日必日退

水之积也不厚，则其负大舟也无力。　——〔战国〕庄子《庄子·逍遥游》

篆书集古典名句

昨日是而今日非矣今日非而後日又是矣

工欲善其事，必先利其器。
——《论语·卫灵公》

篆书集古典名句

凡益之道，与时偕行。

——〔殷周至秦汉〕《周易·益卦》

是虽常是，有时而不用；非虽常非，有时而必行。

——〔战国〕尹文子《尹文子·大道上》

是雖常是

弓時而不

用非雖常

非弓時而

岁火

窮則變
竆則通
通則久

不如守中

多言数穷

兵无常势，水无常形。

——〔春秋〕孙武《孙子兵法·虚实第六》

兵無常勢

水無常形

莫言下岭便无难，赚得行人错喜欢。正入万山圈子里，一山放出一山拦。

——〔南宋〕杨万里《过松源晨炊漆公店》

篆书集古典名句

睫眼在楢肯不見

见骥一毛，不知其状；见画一色，不知其美。

——〔战国〕尸佼《尸子》

見驥一毛

不知其狀

見畫一色

不知其美

95

篆书集古典名句

不识庐山真面目，只缘身在此山中。

——〔北宋〕苏轼《题西林壁》